Follow me

Follow me

Petty's 手作旅人誌

超可愛網美風

黏土娃娃

Follow me

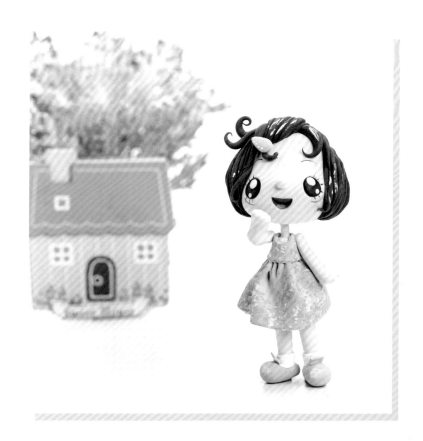

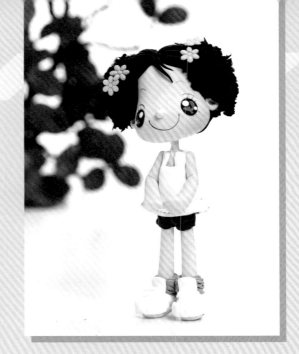

PREFACE

　　兩年前，我帶著背包來到異國體驗另一種特別的生活，映入眼簾的是過去從未有過的經驗，心裡的忐忑伴隨著陌生人們的親切和分享，而逐漸的穩定下來，一個微笑、一句問候，在那瞬間融化了彼此之間文化的差異性。

　　日常生活中，我喜歡觀察「人」，不一樣的膚色、髮色和文化背景，造就了各具特色的「人」們，所以我開始以畫畫的方式，來記錄我遇見的朋友們，並開始嘗試將2D的平面畫作，轉換成3D立體的公仔娃娃們。

　　還記得寄出的第一份娃娃禮物，是遠在另一端的美國，事後我收到了一封表達收禮人開心又熱情的郵件，這樣的回饋促使我更進一步地創作不一樣風格的娃娃們。

這次在書中與大家分享不同情感的五官表情、不同膚色朋友的表現和肢體動態，也試著將部分繪畫方式融入其中，書中的每一個角色，都具有獨特的個性與思想，藉由書中每一個公仔娃娃，傳達這一份溫度到每一位讀者的心中。

　　有你們每一分的支持，成就一股最強烈的動力，讓我更往前邁進一步，在此要感謝雅書堂編輯團隊的每一位同伴們，有了你們的支持及協助，才成就這本新書的誕生。最後我想將這本書，獻給在地球每一個角落的朋友們。

個人FB https://www.facebook.com/fen5252

粉絲頁 https://www.facebook.com/pengpenghouse/

Petty's friends粉絲頁 https://www.facebook.com/pettyworld2018/

CONTENTS

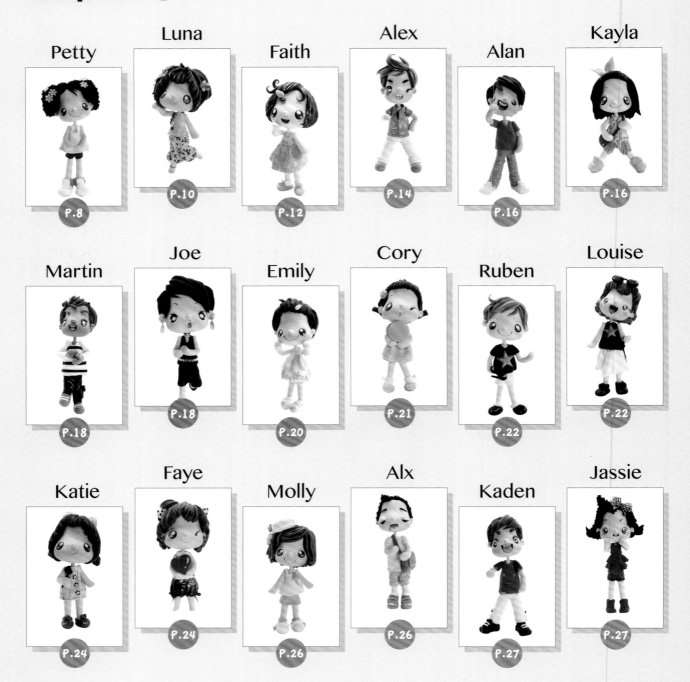

Max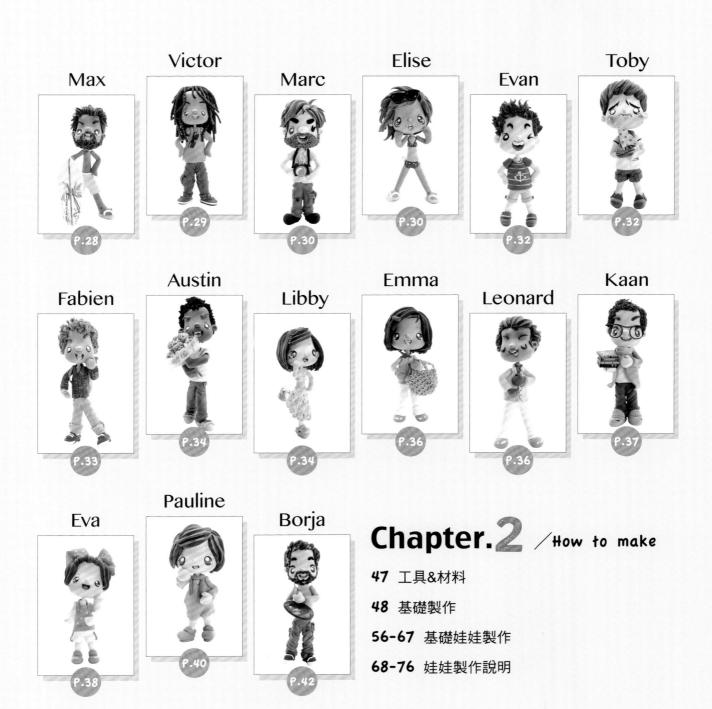

Chapter.2 / How to make

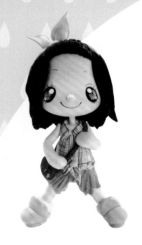

Hello！

喜歡Petty的所有朋友們，

我是Petty，一個最愛發呆的小女孩。

常常走著走著，不小心就放空，

還常常被朋友們取笑呢！

我最喜歡下雨天了！

淅瀝瀝嘩啦啦，彷彿所有的青蛙們都在歌唱，

下雨時的泥土，味道最芬芳，雨滴的衣裳最珍貴。

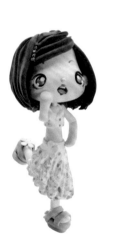

我最愛午夜時刻，

夜裡寂靜的空氣是最棒的寶藏，

通通收藏在我的小寶盒裡面，

準備和我所有的朋友們，一起分享甜滋滋的小祕密，

他們都來自不同的國家，

也和我一樣住在地球這個大家庭，

我們都非常珍惜、喜愛我們的家，

準備好了嗎？

Follow me，

讓我一一為你們介紹，Petty's friends！

Chapter.1

Overture

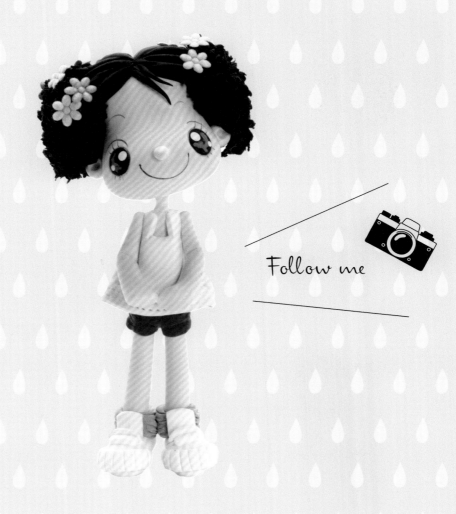

Follow me

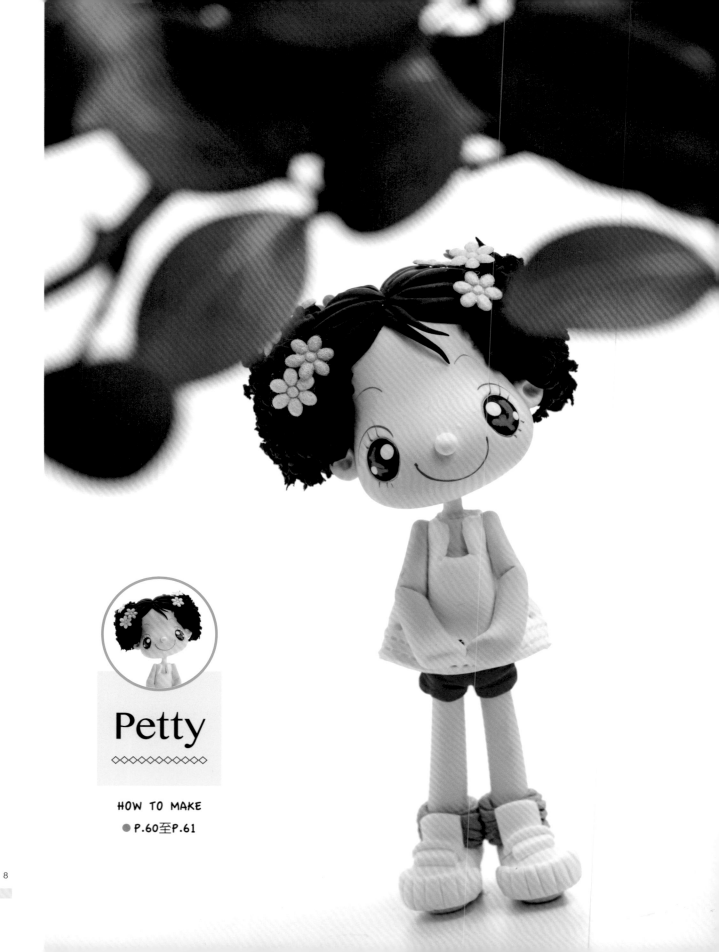

Petty

◇◇◇◇◇◇◇◇◇◇◇◇◇

HOW TO MAKE

● P.60至P.61

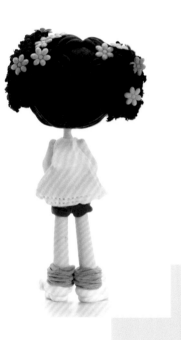
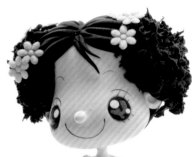

Follow me!

PROFILE

● From ／台北

● Hobby ／發呆，最喜歡夜裡的星空，還有下過雨後，泥土的味道。

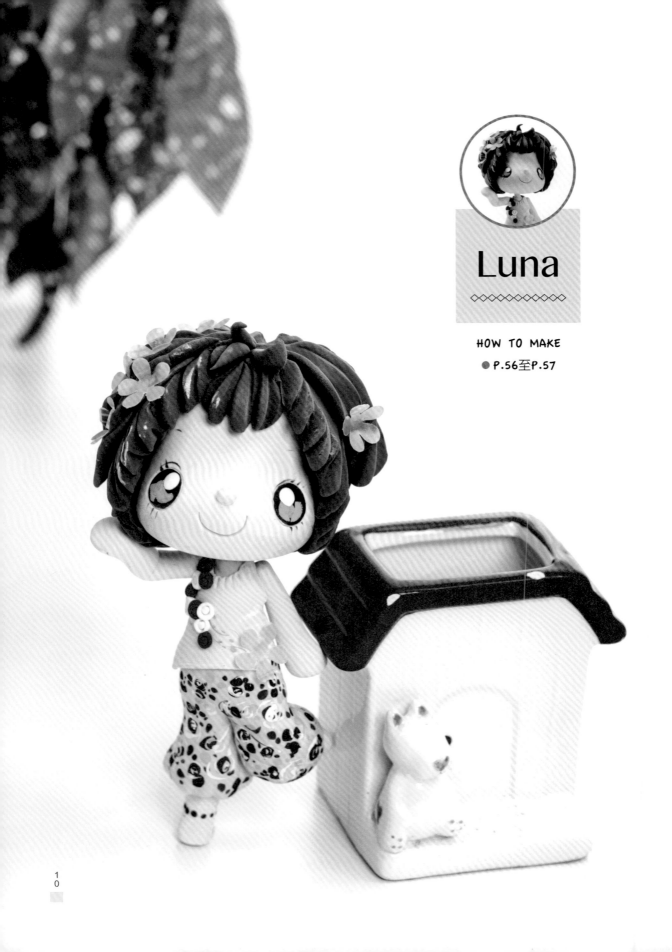

Luna

◇◇◇◇◇◇◇◇◇◇

HOW TO MAKE

● P.56至P.57

So cute!

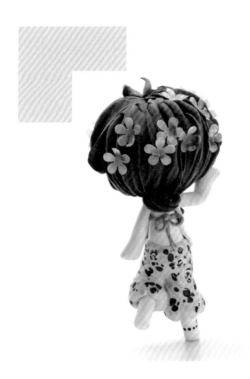

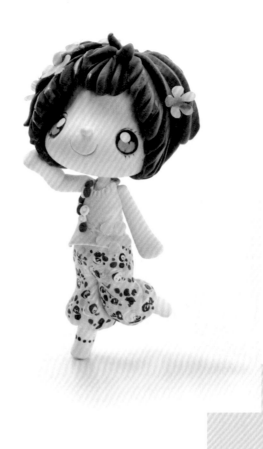

PROFILE

● From ／西班牙

● Hobby／舞蹈，最喜歡聽星星的聲音，享受在森林
中與小動物們一起開舞會。

1
1

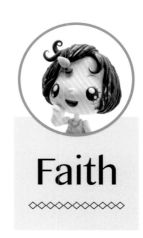

Faith

◇◇◇◇◇◇◇◇◇◇

HOW TO MAKE

● P.58至P.59

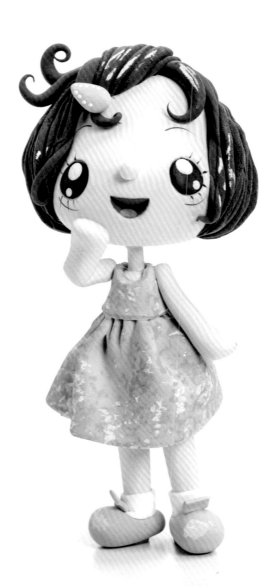

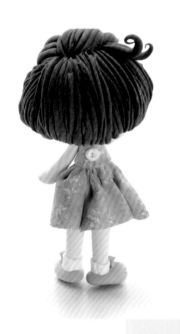

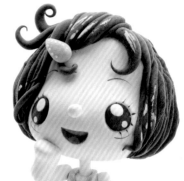

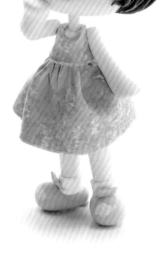

PROFILE

● From ／法國

● Hobby／烘焙，最喜歡森林裡的Party，還有與小動物們作朋友。

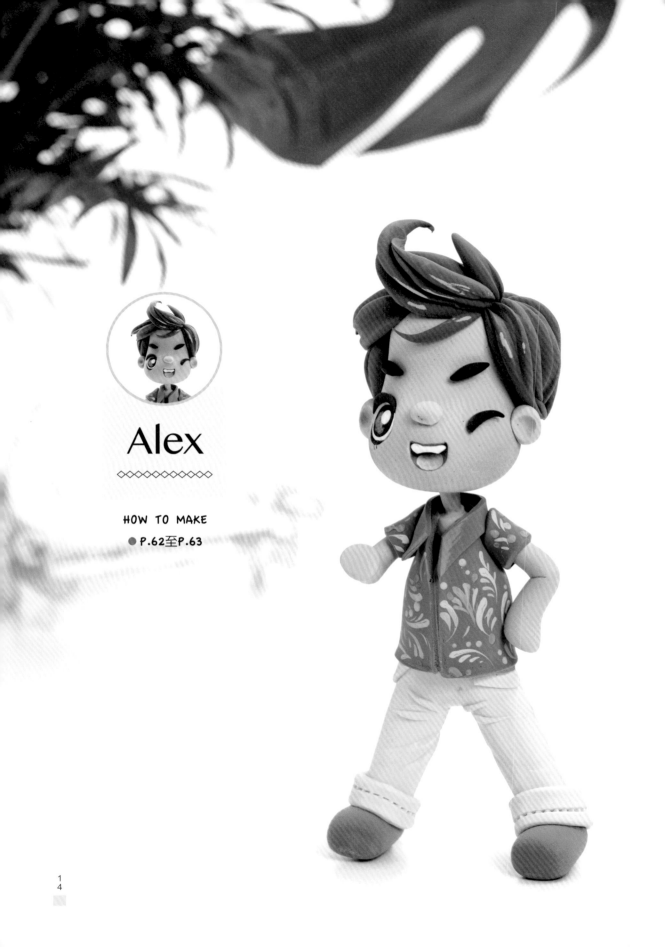

Alex

◇◇◇◇◇◇◇◇◇◇◇

HOW TO MAKE
● P.62至P.63

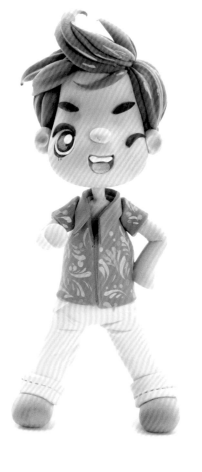

I'm having fun

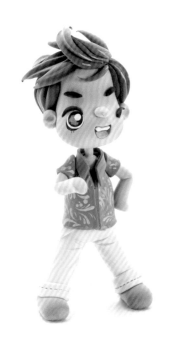

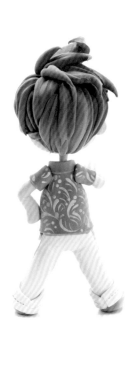

PROFILE

● from ／澳大利亞

● Hobby／最喜歡蒐集不同植物的葉子，在森林中冒險並發掘新品種的植物。

Alan

◇◇◇◇◇◇◇◇◇◇◇◇◇

HOW TO MAKE
● P.64至P.65

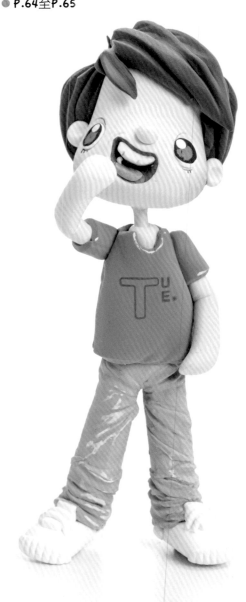

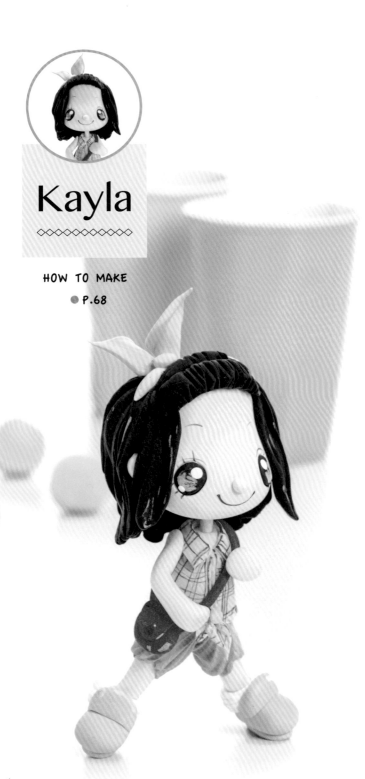

Kayla

◇◇◇◇◇◇◇◇◇◇◇◇◇

HOW TO MAKE
● P.68

Olá!

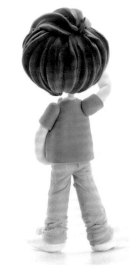

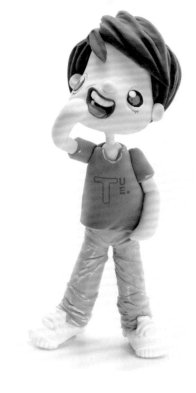

PROFILE

- From ／葡萄牙
- Hobby／玩樂高。最喜歡在樂高世界裡拼拼湊湊，挑戰自己的極限。

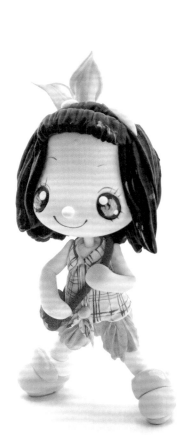

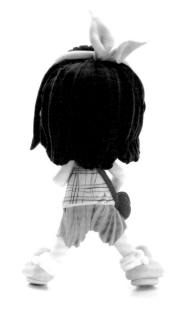

PROFILE

- From ／南加州
- Hobby／喜歡郊遊踏青，簡單的生活是她的目標，夢想著擁有一間樹屋。

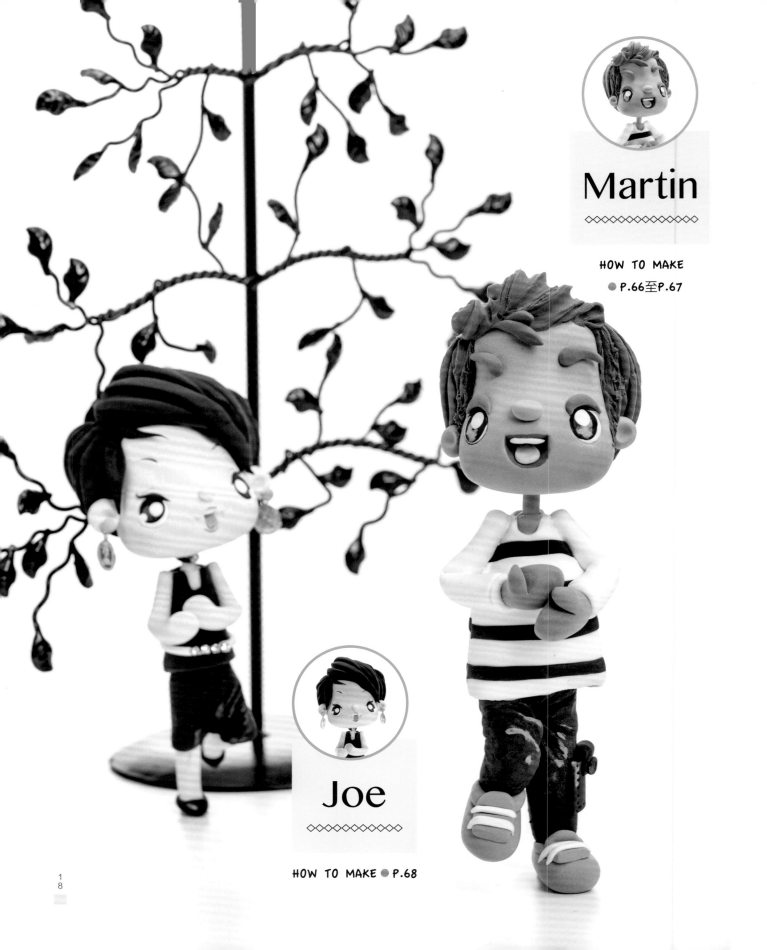

Martin

◇◇◇◇◇◇◇◇◇◇◇◇◇◇◇◇◇

HOW TO MAKE
● P.66至P.67

Joe

◇◇◇◇◇◇◇◇◇◇◇◇◇◇

HOW TO MAKE ● P.68

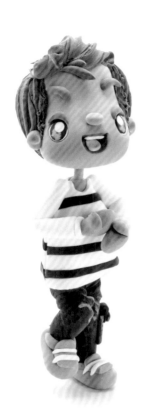

Cheers!

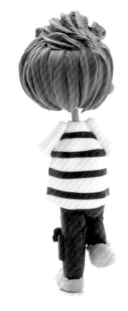

PROFILE

● From ／英國

● Hobby／在湛藍的海裡游泳，最喜歡和朋友去酒吧狂歡。

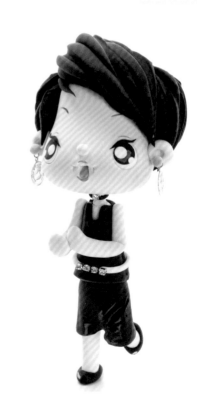

Fashion girl

PROFILE

● From ／英國

● Hobby／喜歡和流行相關的書籍，是個時尚摩登小資女，擁有一間時尚
服飾店，打烊後喜歡和朋友一起聚會。

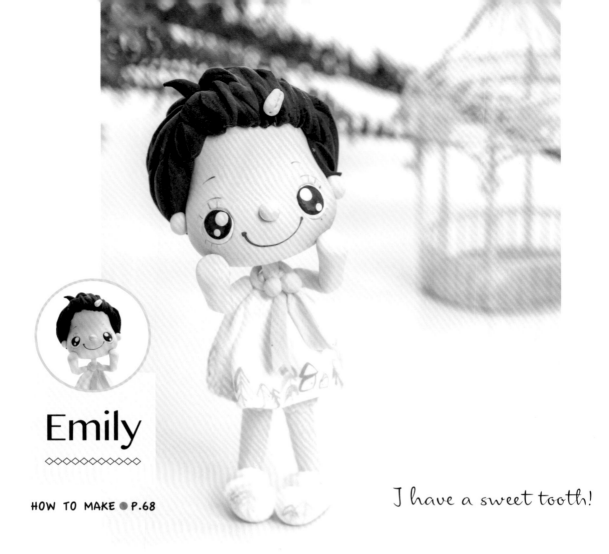

Emily

HOW TO MAKE ● P.68

I have a sweet tooth!

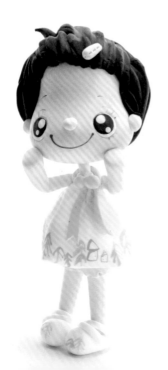

PROFILE

● From ／英國

● Hobby／愛吃甜甜圈，最喜歡森林色，短髮造型是她的最愛。

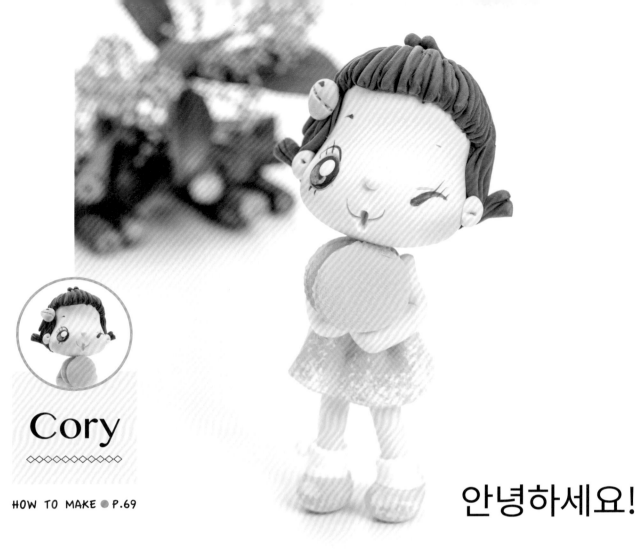

Cory

HOW TO MAKE ● P.69

안녕하세요!

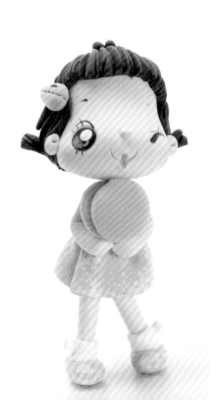

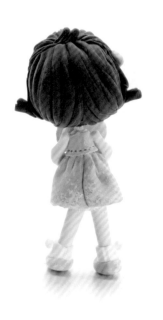

white

PROFILE

● from ／韓國

● Hobby／甜滋滋馬卡龍是她的最愛，
　　　　喜歡粉色系的飾品，最喜歡
　　　　粉紅小兔兔。

Ruben

◇◇◇◇◇◇◇◇◇◇◇◇◇◇◇

HOW TO MAKE ● P.69

Louise

◇◇◇◇◇◇◇◇◇◇◇◇◇◇◇

HOW TO MAKE ● P.69

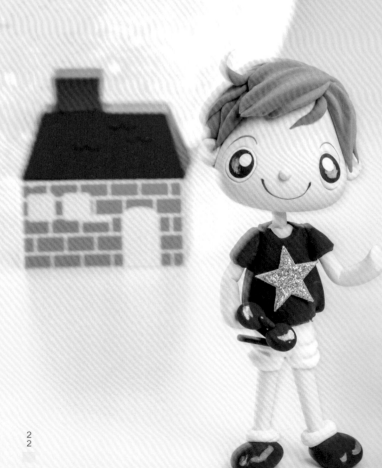

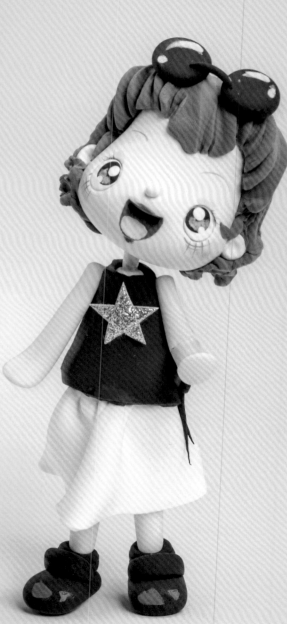

Ciao!

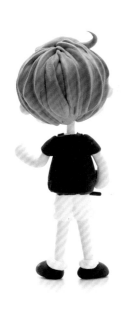
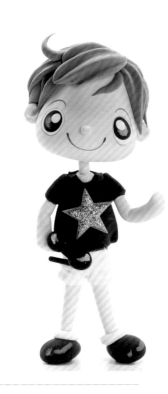
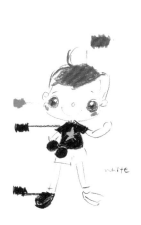

PROFILE

- From ／義大利
- Hobby／幼稚園大班的小男生，喜歡綠色的蔬菜，最喜歡逛公園，
 最愛的人是媽媽。

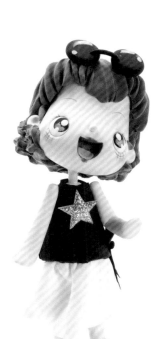
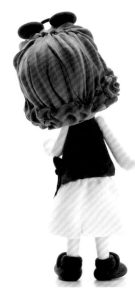
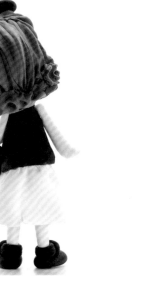

PROFILE

- From ／義大利
- Hobby／最喜歡逛街購物，更愛和家人一起去旅行，最愛的人是Ruben。

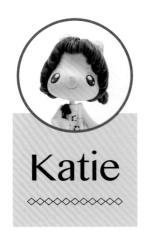

Katie

◇◇◇◇◇◇◇◇◇◇◇

HOW TO MAKE ● P.70

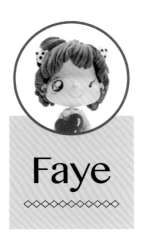

Faye

◇◇◇◇◇◇◇◇◇◇◇

HOW TO MAKE ● P.70

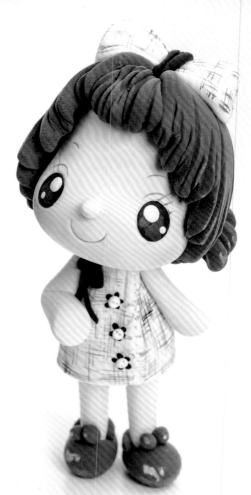

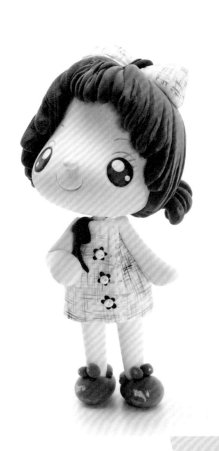

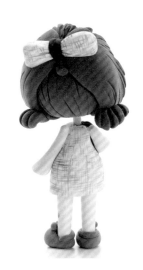

Cheers!

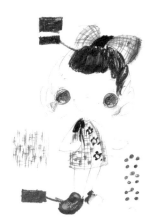

PROFILE

● From ／加拿大

● Hobby ／擁有4隻大狗狗，黑白色系是她的最愛，寫作是她的職業，休閒活動是遛狗。

Have a nice day!

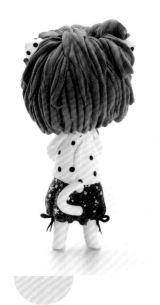

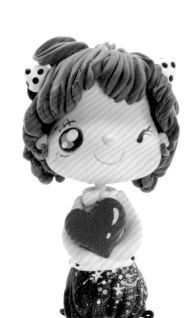

PROFILE

● From ／波蘭

● Hobby ／擁有4隻貓咪，最喜歡和貓咪做日光浴，夢想是開一間寵物沙龍店。

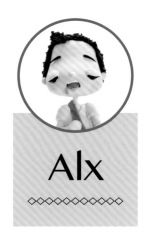

Alx

HOW TO MAKE ● P.71

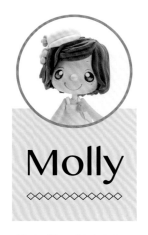

Molly

HOW TO MAKE ● P.70

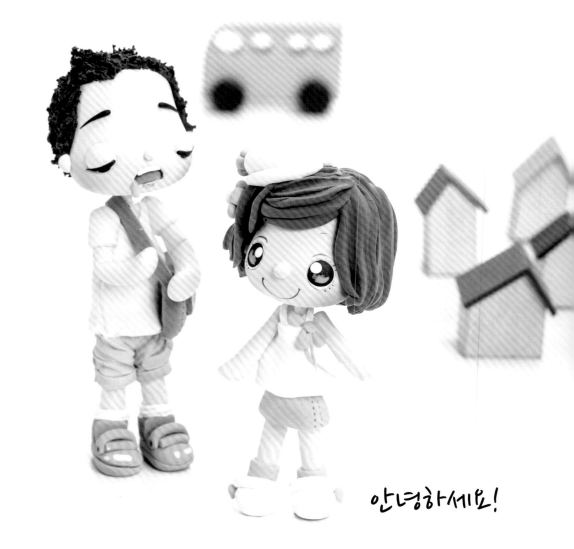

안녕하세요!

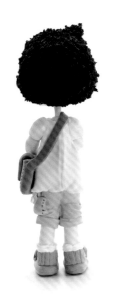

PROFILE

● From ／韓國

● Hobby ／愛睡覺，拿起書本，瞌睡蟲就出現，不喜歡運動，最愛吃甜甜圈。

PROFILE

● From ／韓國

● Hobby ／個性活潑，喜歡收藏各式各樣的帽子，最愛的是大地色系，超愛棉花糖咖啡。

What's up?

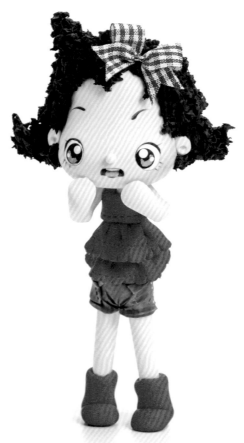

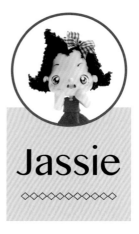

Jassie

◇◇◇◇◇◇◇◇◇◇◇

HOW TO MAKE ● P.71

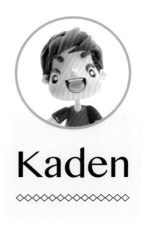

Kaden

◇◇◇◇◇◇◇◇◇◇◇

HOW TO MAKE ● P.71

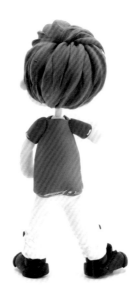

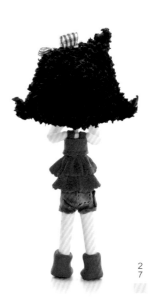

PROFILE

● from ／美國
● Hobby ／來自佛羅里達的陽光男
　孩，最喜歡微笑，最愛
　棒球運動，開朗是他的
　特性。

PROFILE

● from ／德州
● from ／膽子小是她的個性，最
　怕小昆蟲，喜歡充滿陽
　光的天氣，最愛的休閒
　活動是看電影。

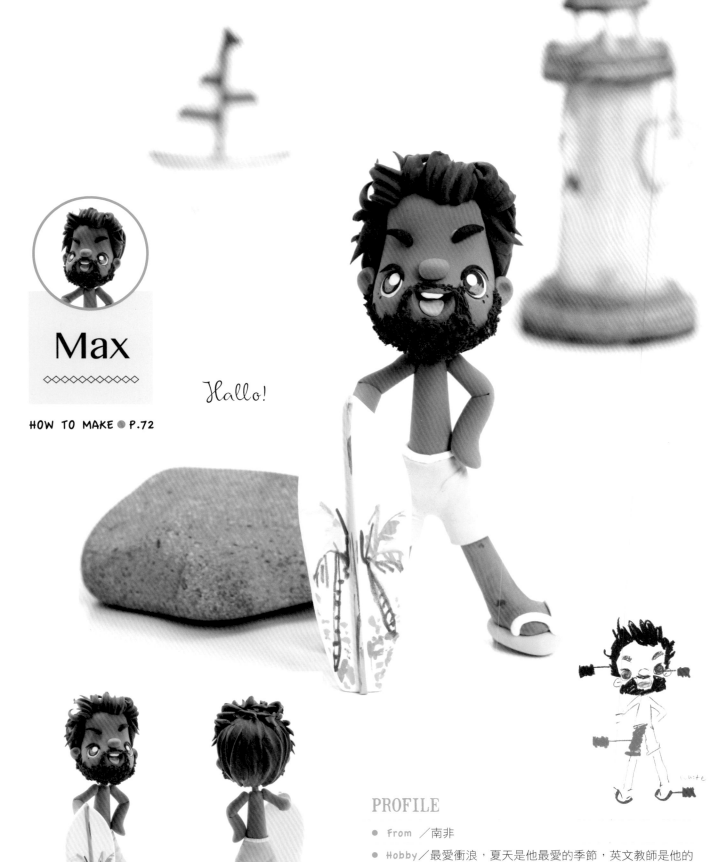

Max

◇◇◇◇◇◇◇◇◇

HOW TO MAKE ● P.72

Hallo!

PROFILE

● from ／南非
● Hobby／最愛衝浪，夏天是他最愛的季節，英文教師是他的職業，最喜歡冰涼的啤酒。

28

Victor

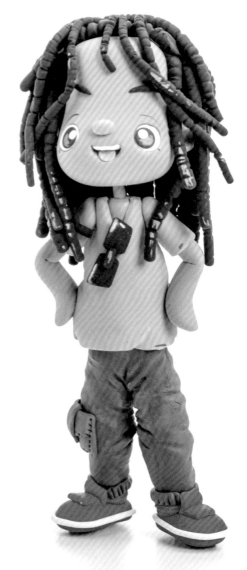

Victor

◇◇◇◇◇◇◇◇◇◇

HOW TO MAKE ● P.72

PROFILE

● from ／美國

● Hobby ／來自紐約，是一位音樂
製作人，最喜歡嘻哈音
樂，最愛悠閒時來一杯
冰涼的啤酒。

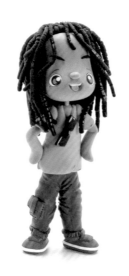

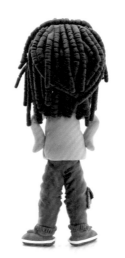

2
9

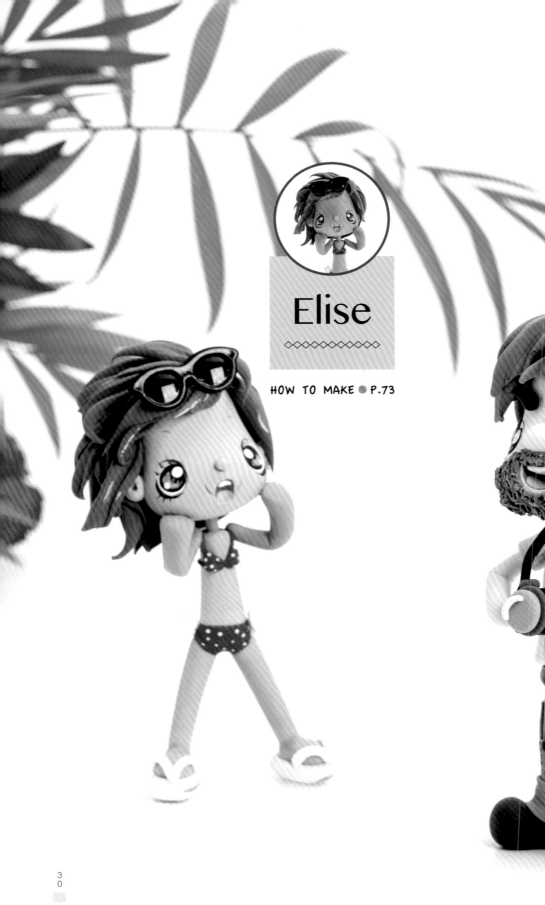

Marc

HOW TO MAKE ● P.72

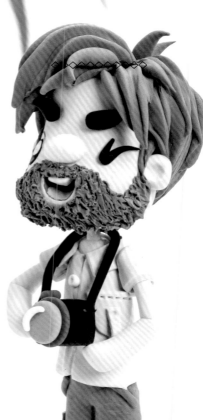

Elise

HOW TO MAKE ● P.73

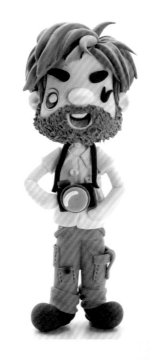

PROFILE

- From ／美國
- Hobby ／是一位裝置藝術家，喜歡攝影，寵物是小狗，最愛的休閒活動是木工。

Howdy!

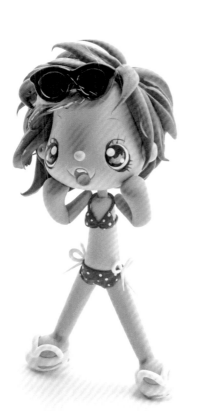

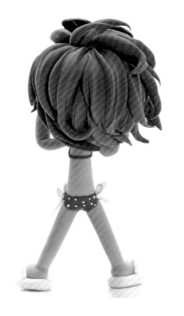

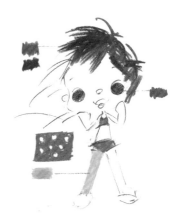

PROFILE

- From ／南島
- Hobby ／來自南島的陽光女孩，最愛做日光浴，最喜歡喝柳橙泡泡蘇打。

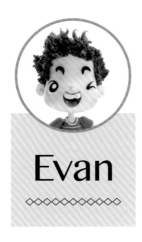

Evan

HOW TO MAKE ● P.73

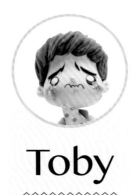

Toby

HOW TO MAKE ● P.73

こんにちは！

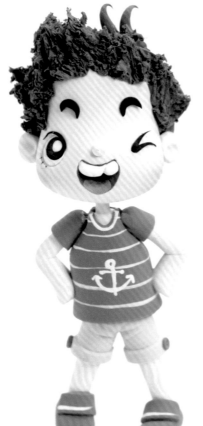

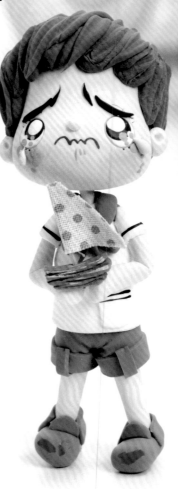

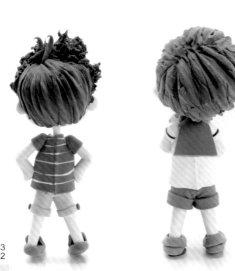

PROFILE

● From ／韓國

● Hobby／喜歡踢足球，最愛上體
　　　　育課，體育場都有他的
　　　　蹤影，喜歡幫助弱小的
　　　　同伴。

PROFILE

● From ／日本

● Hobby／有點愛哭，個性膽小，
　　　　不喜歡吃青菜，非常喜
　　　　歡湛藍色的海洋。

3
2

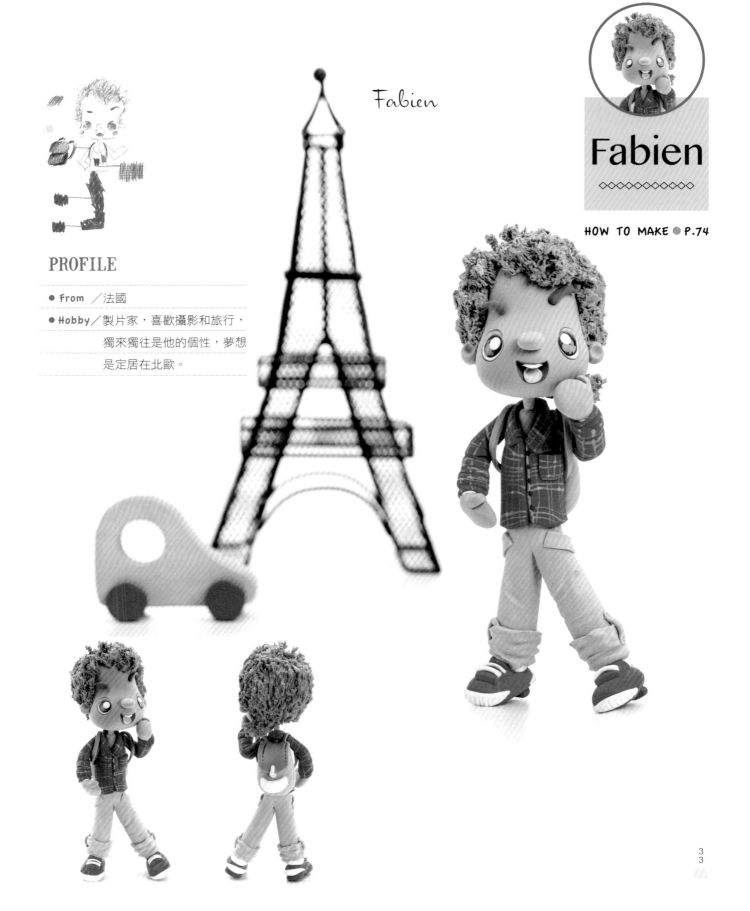

Fabien

HOW TO MAKE ● P.74

PROFILE

● from ／法國

● Hobby／製片家，喜歡攝影和旅行，
　　　　獨來獨往是他的個性，夢想
　　　　是定居在北歐。

Austin

◇◇◇◇◇◇◇◇◇◇◇◇◇

HOW TO MAKE ● P.74

Libby

◇◇◇◇◇◇◇◇◇◇◇◇◇

HOW TO MAKE ● P.74

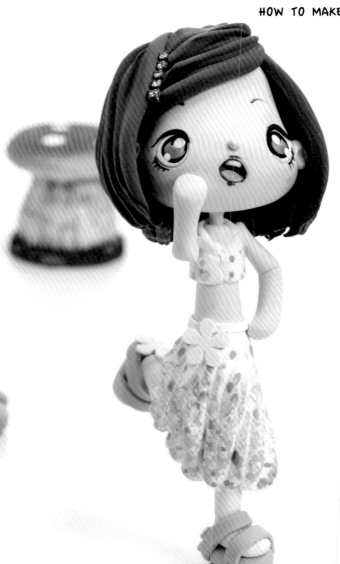

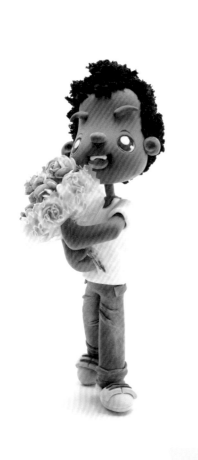

PROFILE

- From ／法國
- Hobby／個性羅曼蒂克，非常喜歡閱讀文學類書籍，喜歡下雨天浪漫的
 感覺，寵物是貓咪。

Je t'aime !

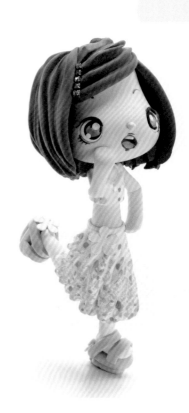

PROFILE

- From ／法國
- Hobby／跳舞是她的休閒嗜好，經營一家兒童服飾店，喜歡蛋糕和甜點。

Leonard

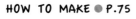

HOW TO MAKE ● P.75

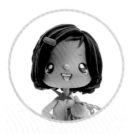

Emma

HOW TO MAKE ● P.75

Hallo!

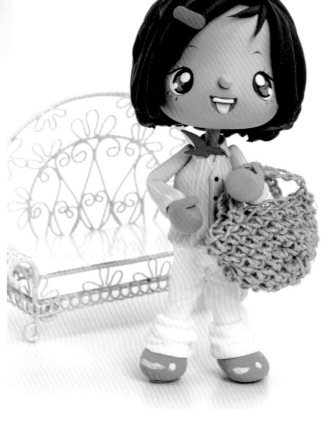

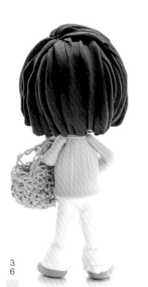

PROFILE

● from ／南非
● Hobby ／喜歡烘焙的她,願望是
開一間烘焙餅乾店,小
貓咪是她的好朋友。

PROFILE

● from ／希臘
● Hobby ／是個藝術表演家,肢體
語言是他最棒的表達,
喜歡旅行,個性隨和,
擁有許多朋友。

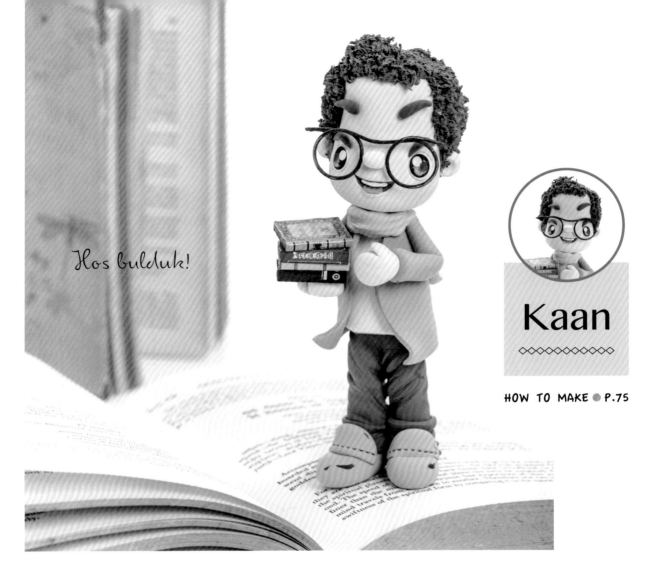

Hos bulduk!

Kaan
◇◇◇◇◇◇◇◇◇◇

HOW TO MAKE ● P.75

PROFILE

● from ／土耳其

● Hobby／最喜歡逛圖書館,「小聰
明」是他的綽號,經營旅
行部落格是他的興趣。

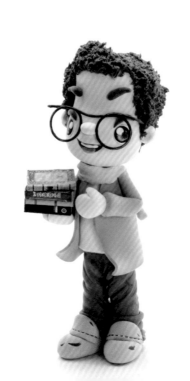

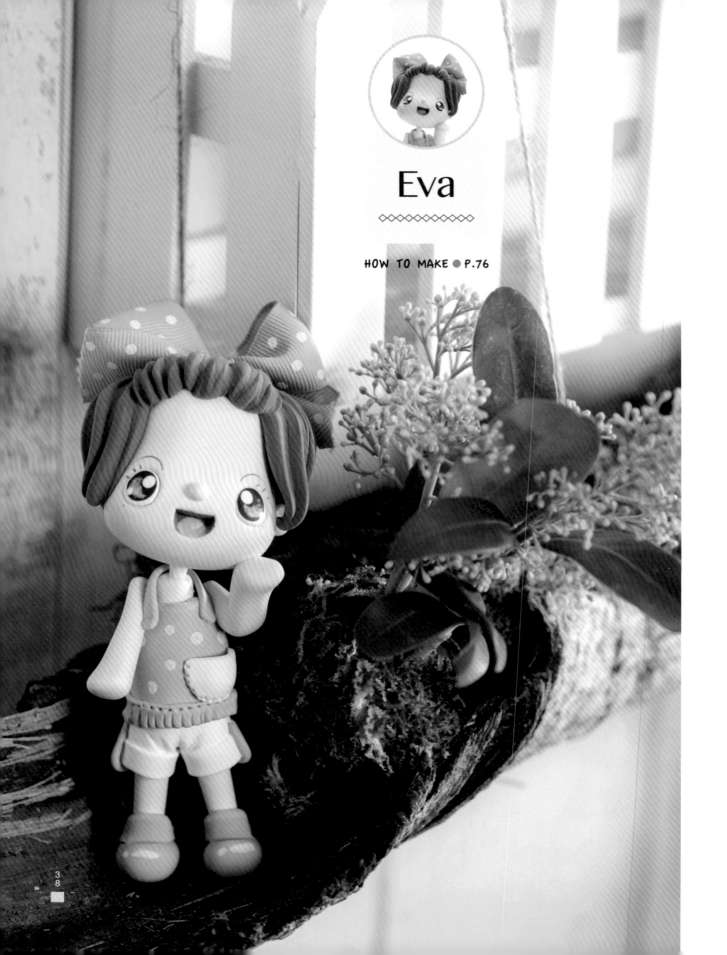

Eva

◇◇◇◇◇◇◇◇◇◇◇

HOW TO MAKE ● P.76

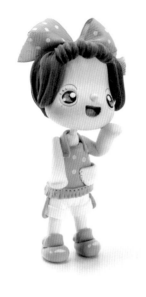

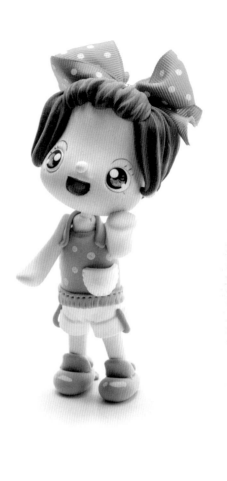

How's it going?

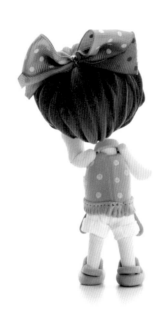

PROFILE

● From ／台北

● Hobby ／湛藍色是她的最愛,擁有一間充滿點點圖案的可
愛服飾店,最愛吃菠蘿麵包和布丁。

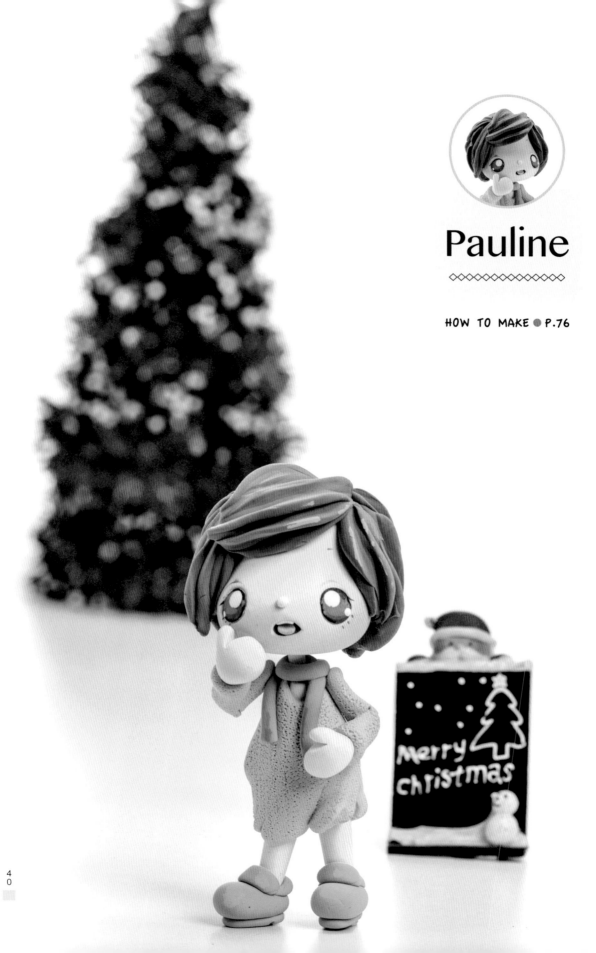

Pauline

◇◇◇◇◇◇◇◇◇◇◇

HOW TO MAKE ● P.76

Merry christmas

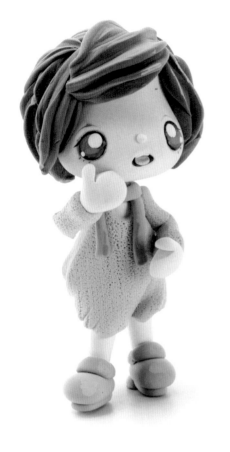

Guten Tag!

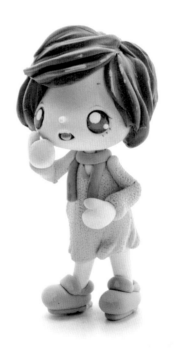

PROFILE

● From ／德國

● Hobby ／喜歡挑戰新奇的事物，最愛鄉村老味道的房子，喜歡一個人的旅行。

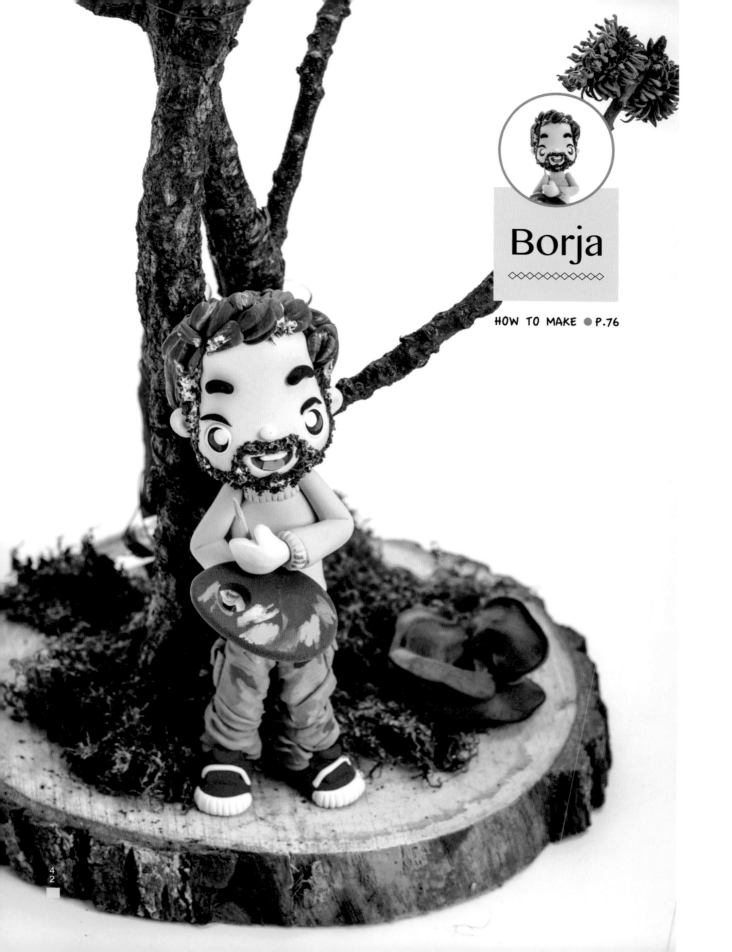

Borja

◇◇◇◇◇◇◇◇◇◇◇◇◇

HOW TO MAKE ● P.76

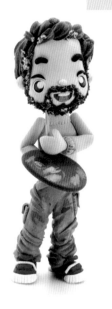

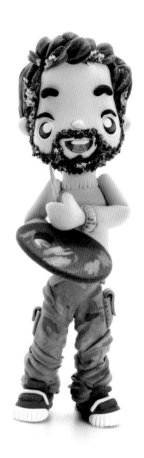

Hola!

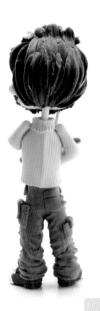

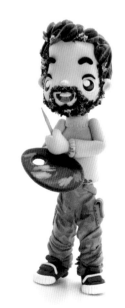

PROFILE

● From ／西班牙

● Hobby ／是個畫家，最喜歡和色彩為舞，有隻寵物小狗，
　　　　超級喜歡獨處。

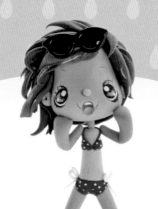

娃娃製作前の貼心小提醒

使用黏土均為超輕黏土，質地細緻、調色簡易。

★娃娃收藏請置放於乾燥的地方。

★如有髒汙請以軟毛刷清潔，勿以水清洗或重壓。

★製作娃娃時切勿使用過多白膠黏著，以免留下膠痕。

★建議等待各部位乾硬後再行組合。

★繪製娃娃五官部位需待頭部乾硬為佳。

★作品勿直接置於陽光下曝曬。

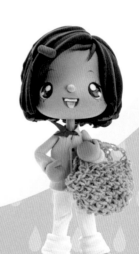

Chapter.2

◇◇◇◇◇◇◇◇◇◇◇◇◇◇◇

How to make

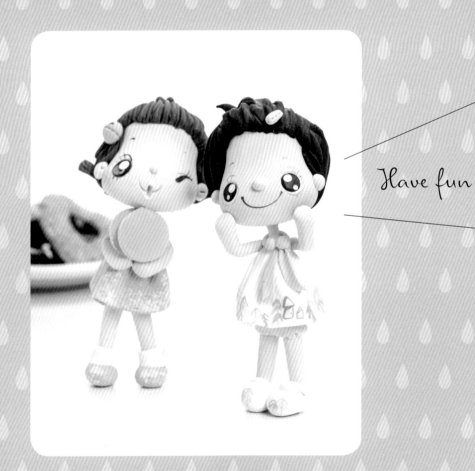

Have fun

How to make

◇◇◇◇◇◇◇◇◇◇◇◇◇◇◇◇◇◇◇◇◇◇◇◇◇◇◇◇◇◇◇◇◇◇◇

 娃娃の製作比例建議

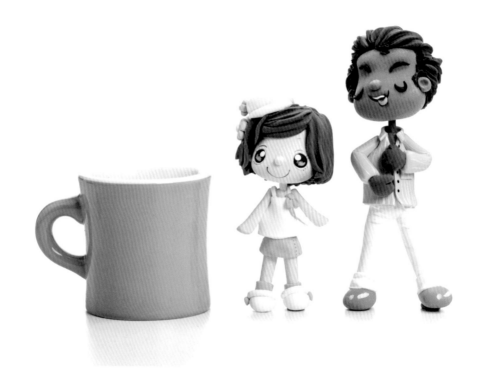

本書製作的娃娃身高比例約16至18cm（男生版、女生版、兒童版均不相同），
娃娃製作比例頭部與身體部分大約採3:2為佳。

工具&材料

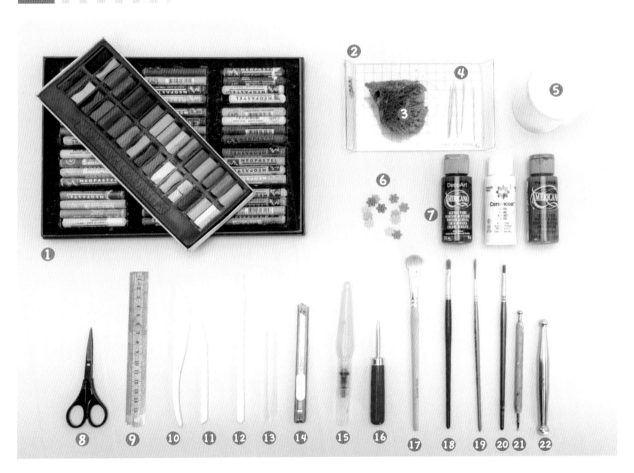

① 粉蠟筆／粉彩	⑦ 壓克力顏料	⑬ 吸管	⑲ 尼龍線筆
② 透明壓盤	⑧ 不沾黏剪刀	⑭ 美工刀	⑳ 小橢圓彩繪筆
③ 天然海綿	⑨ 15cm鐵尺	⑮ 水筆	㉑ 珠筆（中）
④ 牙籤	⑩ 黏土工具刀	⑯ 小鑽子	㉒ 珠筆（大）
⑤ 白膠	⑪ 白棒（斜口）	⑰ 圓頭水彩筆	
⑥ 小花	⑫ 圓白棒	⑱ 橢圓彩繪筆	

Hi-I am Petty

How to make

基礎製作

頭部

1 取約16g的黏土搓出長約4.5cm的長方形（女生版16g／男生版18g／兒童版10g）

2 約於1／2處以手押出眼窩位置，周邊修飾為圓弧狀。

3 將眼窩處及額頭部分稍微壓扁。

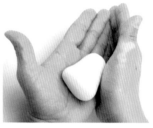

4 再搓出略微長的湯匙形狀。

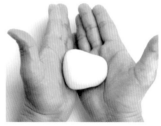

5 雙手合掌，將頭部置於手中心，再將頭部長度略為縮短。

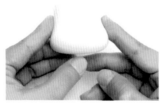

6 兩側微微壓凹，呈現圓弧飽和狀。

7 另外搓出兩個迷你小圓球，沾膠貼於兩側作為耳朵形狀，並以工具壓凹。

8 以工具壓出嘴形及眼睛位置（詳細圖片可參考臉部平面圖片）

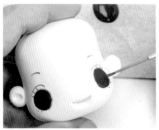

9 以壓克力顏料畫出眉毛及眼睛部位。

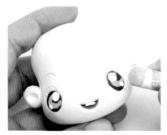

10 最後再以蠟筆及粉彩分別修飾眼睛及雙頰的立體感即完成。

POINT

女生版：頭形略為短圓滑
男生版：頭形略微長方形
兒童版：頭形較為短胖形
可依個人喜好作適度調整。

頭髮

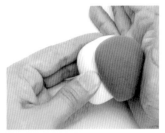

1 取少許黏土搓出胖水滴形，黏貼於頭部後面中間並稍微壓扁。

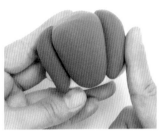

2 搓出2個長水滴形，稍微壓扁貼於步驟1的兩側。

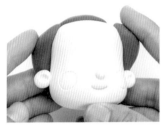

3 搓出2個短水滴形，稍微壓扁貼於臉頰兩側。

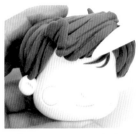

4 搓出1至2個短水滴形，壓扁貼於額頭前面作為瀏海，並壓出髮線（可依照個人喜愛調整）。

髮型

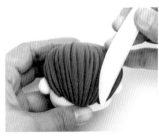

1 壓線方式：取少量黏土黏貼於頭部，以工具壓出數條線條。

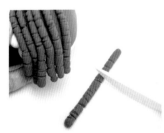

2 條狀方式：先取少量黏土包覆頭部，再搓出長條形，並以工具壓出不規則線條組合。

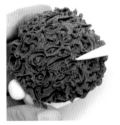

3 挑狀方式：取少量黏土黏貼於頭部，使用工具以畫圈圈方式作出不規則狀。

How to make ◇◇◇

基礎製作

 身體

★黏土公克數說明

女生版身體約2g。腳約1g（單隻），

男生版身體約3g，腳1.5g，兒童版身體約1g，腳約0.5g。

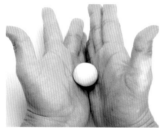

1 取約2g黏土，搓出圓形。

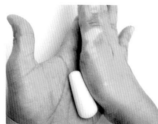

2 再搓出水滴形（長度約與頭部長度相同）。

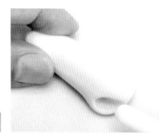

3 於水滴胖端處兩側略為壓凹，作為身體用，待乾。

4 另各取約1g黏土搓出2個迷你小圓形。

5 搓成長條形（長度略長於身體約0.7cm）

6 分別於尖端處插上1／2牙籤，作為腳用，待乾。

7 再分別取0.6g黏土，搓出細長條形（長約等同身體長度）。

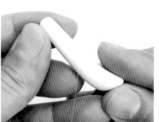

8 將前端處壓扁作為手掌部分，待乾（手部姿態可先完成）。

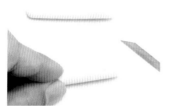

9 先將腳以美工刀切去斜邊。

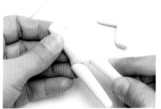

10 沾膠並組合於身體上。

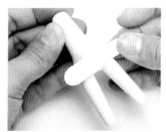

11 搓出細長條形包裹於步驟**10**連接處,並修飾為底褲形狀。

嘴巴描繪

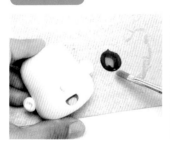

1 以壓克力顏料描繪嘴型底色。

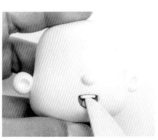

2 取少量黏土搓出長條狀作為牙齒部分。

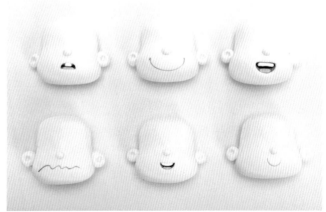

★嘴型參考樣式

How to make ◇◇◇◇◇◇◇◇◇◇◇◇◇◇◇◇◇◇◇◇◇◇◇◇◇◇◇◇◇◇◇◇◇◇

 基礎製作

包覆黏土

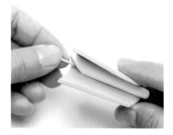

1 取少許黏土搓出細長條形，包裹腳的部分。

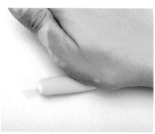

2 滾壓讓黏土包裹更光滑。

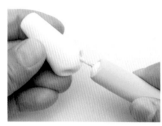

3 將步驟2沾膠與身體組合。

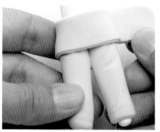

4 另搓出一細長條形，包覆連接處。

塊狀衣著包覆

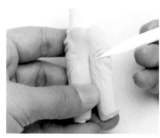

5 以工具或水筆修飾。

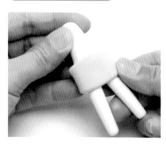

1 取少許黏土搓出短長條形，包裹身體。

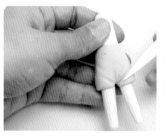

2 以工具壓出少許線條，呈現皺褶狀。

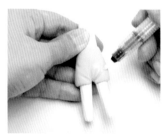

3 最後以水筆修飾。

條狀衣著包覆

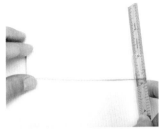

1 取少許黏土搓長壓扁，以鐵尺切出長方形。

2 作出皺褶形狀。

3 前端壓薄並以鐵尺切齊。

4 沾膠黏貼於身體並以工具輕壓。

自由塑形

1 取少許黏土包裹身體。

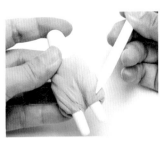

2 以工具壓出皺褶部分。

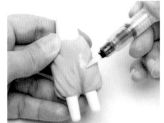

3 最後再以水筆修飾。

How to make

基礎配件製作

紅色球鞋

1 搓出長橢圓形。

2 將橢圓形稍微壓扁。

3 另搓出細長條形，壓扁切為1／2。

4 將步驟3黏貼於步驟2，並以工具微壓前端，使其前端立起。

藍色休閒鞋

5 搓出2個兩頭尖形，稍微壓扁。

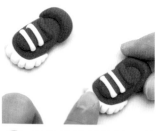

6 黏貼於鞋子後端，並裝飾組合鞋面。

1 搓出胖水滴形輕壓扁。

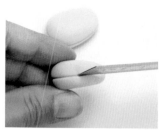

2 以鐵尺於鞋子周圍壓出線條。

簡易包鞋

3 分別搓出長條形及兩頭尖形，黏貼於鞋面。

4 以工具於鞋面稍微壓出中線。

5 搓出兩條細線作為鞋帶部分即完成。

1 搓出胖水滴形稍微壓扁，使鞋面前端呈圓胖形。

2 搓出兩頭尖形，稍微壓扁黏貼。

3 切出1／2圓形狀。並以工具輕壓線條以利折彎。

4 黏貼於鞋面上方。

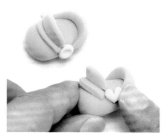

5 可依照個人喜好黏貼裝飾品即完成。

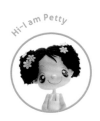
How to make ◇◇◇◇◇◇◇◇◇◇◇◇◇◇◇◇◇◇◇◇◇◇◇◇◇◇◇◇

基礎娃娃製作

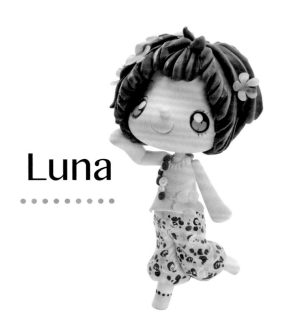

Luna
.

START

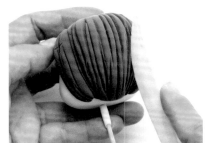

1 分別搓出1個大的、2個中的胖水滴形黏貼於頭部,並以工具壓出髮線。

身體

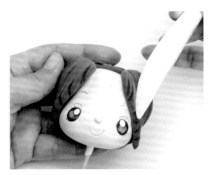

2 再搓出2個中胖水滴形稍微壓扁,黏貼於臉頰兩側,以工具壓出髮線。

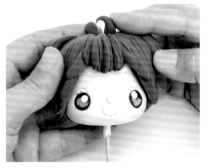

3 最後再搓出數個小水滴形,壓出髮線黏貼於頭頂部分。

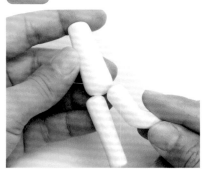

1 先將腳作出姿態,並組合於身體上。

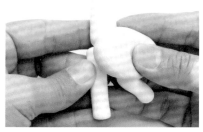

2 以淺灰色黏土包裹並以自由塑形法，以工具將褲裝皺褶壓出。

3 以鐵尺切出梯形形狀，並以吸管壓出領口。

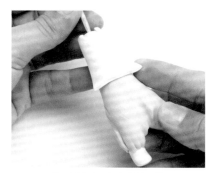

4 黏貼於身體上並調整衣服的姿態。

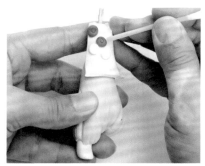

5 搓出數個小圓形黏貼於衣服上作為裝飾。

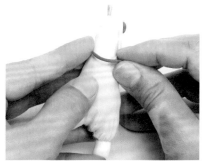

6 再搓出細長條形作為衣帶黏貼於背後。

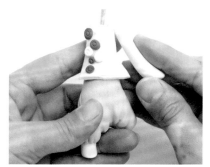

7 組合手部。

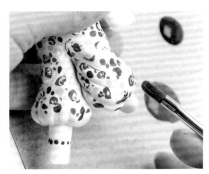

8 以壓克力顏料畫出布紋。

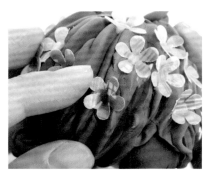

9 黏上少許小花裝飾。

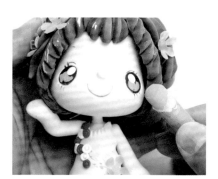

10 以蠟筆點綴色彩即完成。

基礎娃娃製作

Faith

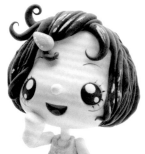

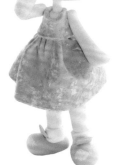

START

頭部

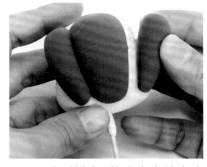

1 分別搓出5等分大小胖水滴形狀，黏貼於頭部。

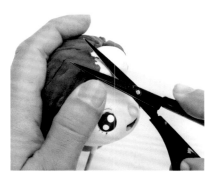

2 以剪刀修飾髮型。

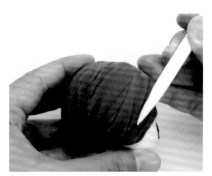

3 以工具壓出髮線。

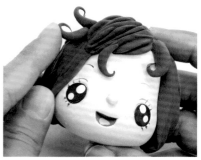

4 搓出數個兩頭尖形作為修飾髮型用，並裝飾上小髮夾。

身體

1 以鐵尺切出長條形。

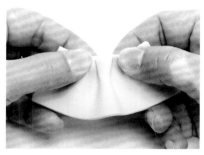

2 作出皺褶造型。

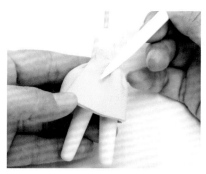

3 黏貼組合於身體上，並調整裙子的動態。

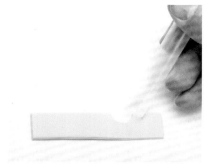

4 另搓出長條形，以吸管壓出領口。

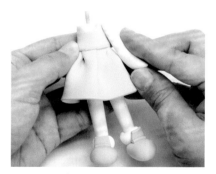

5 將步驟4與身體組合。

6 搓出2個胖水滴形，稍微壓扁待乾，作為鞋子。

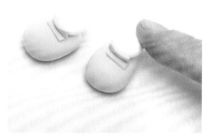

7 另再搓出2個白色圓形及2片小長方形，並黏貼於步驟6。

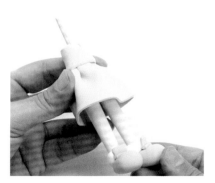

8 將鞋子與腳組合。

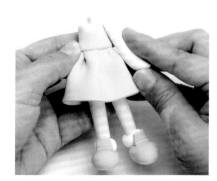

9 黏貼組合手的部分。

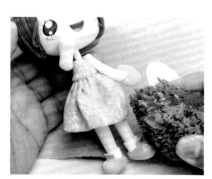

10 最後以壓克力顏料拍出不規則狀，作為布紋即完成。

How to make ◇◇◇

基礎娃娃製作

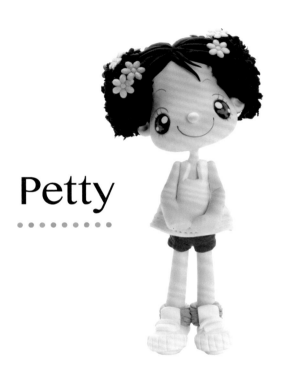

Petty

· · · · · · · · · ·

START

頭部

1 搓出1個大的、2個小的胖水滴形，稍微壓扁黏貼於頭部，並以工具壓出髮線。

2 再搓出2個短水滴形，黏貼於頭頂並壓出髮線。

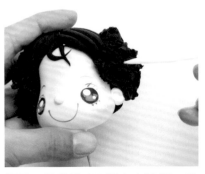

3 最後搓出2個大水滴形，黏貼於頭部兩側，以工具挑出不規則狀。

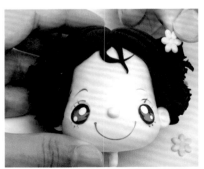

4 黏貼小花朵作為裝飾。

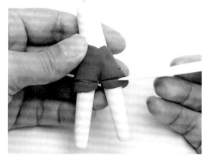

1 運用塊狀包法製作短褲樣式。

2 以鐵尺切出長方形，並壓出1／2中線，以剪刀剪出領口。

3 將步驟2對摺與身體組合，以剪刀剪去多餘部分。

4 另搓出2個短胖水滴形，稍微壓扁，待乾作為鞋子。

5 搓出兩頭尖形黏貼於鞋尖，以工具壓出線條。

6 再搓出長條形及數條細線，組合於鞋面。

7 搓出土黃色黏土長柱形，以工具滾壓出線條。

8 將步驟7黏貼於鞋面上，並與腳組合。

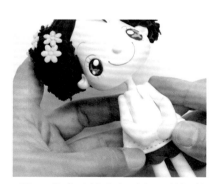

9 後黏貼組合上手部，並調整動態即完成。

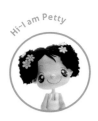
How to make ◇◇◇◇◇◇◇◇◇◇◇◇◇◇◇◇◇◇◇◇◇◇◇◇◇◇◇◇◇◇

基礎娃娃製作

Alex

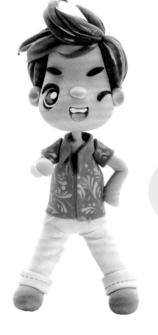

START

頭部

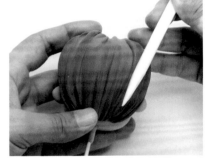

1 搓出1個大的、2個中的胖水滴形,黏貼於頭部,並以工具壓出髮線。

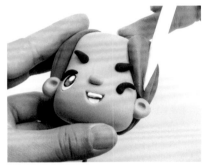

2 搓出2個小水滴形,黏貼於臉頰兩側,並以工具壓出髮線。

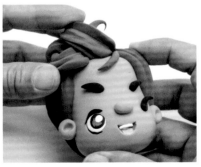

3 搓出數個小水滴形,壓出髮線並調整動態,組合於前額頭上方作為瀏海。

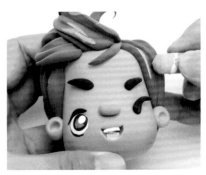

4 最後以蠟筆點綴色彩。

身體

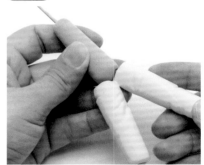

1 運用P.52包覆黏土作法包裹腳,並組合黏貼於身體。

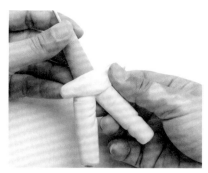

2 搓出長條狀包裹步驟1連接處，並以工具修飾。

3 搓出2個土黃色胖水滴形，待乾，作為鞋子，並組合於腳。

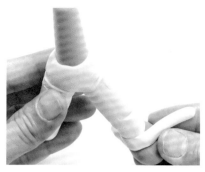

4 以鐵尺切出細長條形黏貼於步驟3，作出褲子反摺狀。

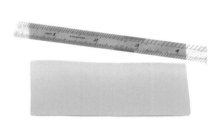

5 以鐵尺切出長方形。

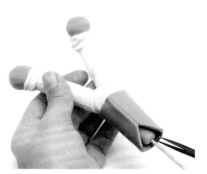

6 包裹身體，以剪刀剪出領口。

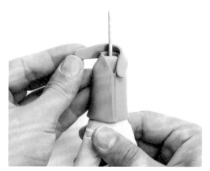

7 再搓出一個細長條形，作為衣領部分。

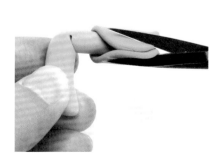

8 另搓出長方形包裹上手臂，以剪刀剪去多餘部分。

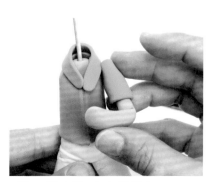

9 將步驟8與身體組合。

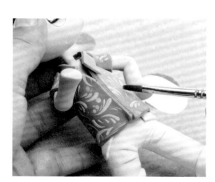

10 再以壓克力顏料畫出布紋即完成。

How to make ◇◇◇◇◇◇◇◇◇◇◇◇◇◇◇◇◇◇◇◇◇◇◇◇◇◇◇◇◇◇◇◇

基礎娃娃製作

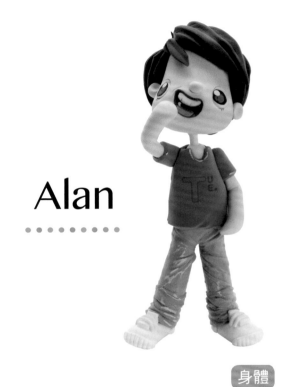

Alan

START

頭部

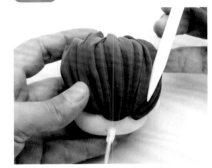

1 搓出1個大的、2個中的胖水滴形,黏貼於頭部,並以工具壓出髮線。

身體

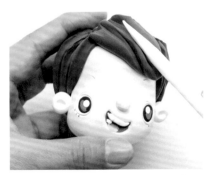

2 另搓出小水滴形,壓出髮線,黏貼於前額頭。

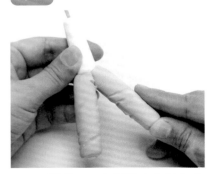

1 運用P.52包覆黏土作法包裹腳,並組合黏貼於身體。

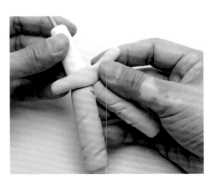

2 搓出長條狀包裹步驟1連接處,並以工具修飾。

3 以鐵尺切出藍色長方形壓出1／2中心，以吸管壓出領口位置。

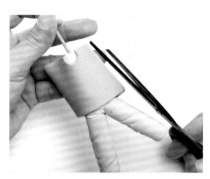

4 將步驟3與身體組合，以剪刀剪去多餘部分。

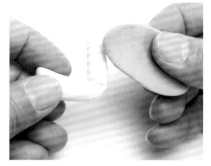

5 另搓出長方形包裹上手臂，以剪刀剪去多餘部分。

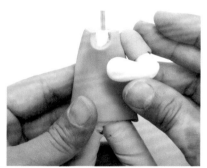

6 將手部與身體組合。

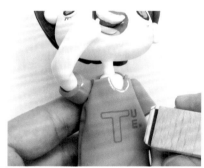

7 最後蓋上印章作為布紋。

8 搓出白色胖水滴形，稍微壓扁，待乾作為鞋子。

9 搓出兩頭尖形，壓扁黏貼於鞋尖，以工具壓出線條。

10 搓出長方形及細線數條，黏貼於鞋面。

11 將鞋子與腳組合，最後搓出長條形黏於連接處，以工具壓出皺褶即可。

How to make ◇◇◇◇◇◇◇◇◇◇◇◇◇◇◇◇◇◇◇◇◇◇◇◇◇◇◇◇◇◇◇

基礎娃娃製作

Martin

· · · · · · · · · ·

START

頭部

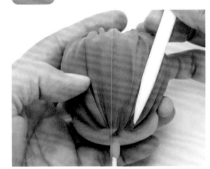

1 搓出1個大的、2個中的胖水滴形，黏貼於頭部，並以工具壓出髮線。

身體

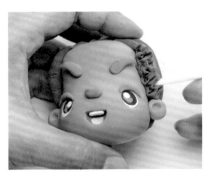

2 另搓出2個小水滴形黏貼於臉頰兩側，以工具挑出不規則狀。

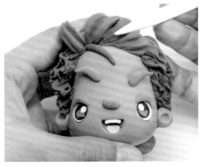

3 再搓出1個胖水滴形黏貼於前額頭，以工具壓出髮線。

1 運用P.52包覆黏土作法包裹腳，並組合黏貼於身體。

2 搓出長條形包裹步驟1連接處，並以工具修飾。

3 搓出數條黑色細線條黏貼於白色黏土上，稍微壓一下。

4 並壓出1／2中心處，以吸管壓出領口。

5 將步驟4與身體組合，以剪刀剪去多餘部分。

6 另搓出2個土黃色胖水滴形，稍微壓一下作為鞋子。

7 分別搓出長方形及數條細線，組合於鞋面。

8 將鞋子與腳組合。

9 另搓出2個長水滴形，以工具於胖端壓凹，與手組合。

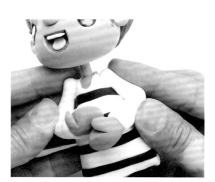

10 最後再將手的部分與身體組合即完成。

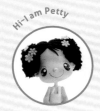
How to make
娃娃製作說明

◇◇◇◇◇◇◇◇◇◇◇◇◇◇◇◇◇◇◇◇◇◇◇◇◇◇◇◇◇◇◇◇◇◇◇◇

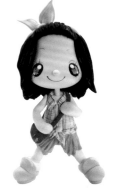

Kayla P.16

1. 搓出數個水滴形黏貼，並以工具壓出髮線。
2. 以自由塑形法製作褲子的部分。
3. 以鐵尺切出粉紅色長方形黏貼於身體，以剪刀剪去多餘部分。
4. 再搓出細長條形作為領子。
5. 搓出2個黃色胖水滴形稍微壓扁，作為鞋子基底，並裝飾鞋面。
6. 搓出2個黃綠色水滴狀組合蝴蝶結黏貼於頭頂。
7. 組合紅色小背包。
8. 最後以蠟筆點綴色彩即完成。

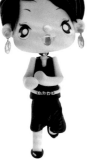

Joe P.18

1. 搓出數個水滴形黏貼並以工具壓出髮線。
2. 運用自由塑形法製作褲子部分。
3. 以鐵尺切出黑色長方形黏貼於身體，以剪刀剪去多餘部分。
4. 黏貼小水鑽作為腰帶。
5. 搓出2個小水滴形與腳的部分組合作為鞋子。
6. 沾膠黏貼耳環部分。
7. 最後以蠟筆點綴色彩即完成。

Emily P.20

1. 搓出數個水滴形黏貼並以工具壓出髮線。
2. 將腳的部分與身體組合。
3. 以鐵尺切出黃綠色短長方形組合作為小短裙。
4. 再以鐵尺切出長方形。
5. 作出皺褶狀組合於身體上。
6. 搓出數個小水滴形作為蝴蝶結。
7. 搓出2個白色小水滴形作為鞋子，並裝飾鞋面。
8. 組合手部。
9. 最後以壓克力顏料畫出布紋。

Ruben
P.22

1. 搓出數個水滴形黏貼，並以工具壓出髮線。
2. 褲子的部分運用P.52包覆黏土方式製作。
3. 搓出2個黑色水滴形，組合作為鞋子，並裝飾鞋面。
4. 將步驟3與腳的部分組合。
5. 以鐵尺切出黑色長方形，組合於身體上。
6. 以剪刀剪去多餘部分。
7. 再搓出短長條形包裹上手臂。
8. 組合手部。
9. 最後裝飾上星星及眼鏡即完成。

Louise
P.22

1. 搓出數個水滴形黏貼，並以工具壓出髮線。
2. 將腳的部分與身體組合。
3. 以鐵尺切出白色長方形，作出皺褶感組合為短裙。
4. 再以鐵尺切出黑色長方形組合於身體上。
5. 以剪刀剪去多餘部分並裝飾小星星。
6. 搓出2個黑色胖水滴形作為鞋子，並裝飾鞋面。
7. 組合手部。
8. 最後組合太陽眼鏡即完成。

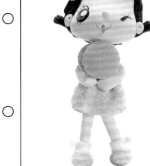

Cory
P.21

1. 搓出數個水滴形黏貼，並以工具壓出髮線。
2. 以鐵尺切出粉紅長方形，組合作出褶皺狀，黏貼於身體上作為裙子。
3. 以天然海綿及壓克力顏料拍出布紋。
4. 搓出2個粉紅色胖水滴形，稍微壓扁作為鞋子基底，裝飾鞋面。
5. 將鞋子及腳的部分組合。
6. 搓出白色長條形黏貼於鞋子上方，作為襪子狀。
7. 最後黏貼髮夾及馬卡龍即完成。

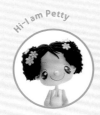

How to make
娃娃製作說明

◇◇◇◇◇◇◇◇◇◇◇◇◇◇◇◇◇◇◇◇◇◇◇◇◇◇◇◇◇◇◇

Katie
P.24

1. 搓出數個水滴形黏貼，並以工具壓出髮線。
2. 以鐵尺切出白色長方形組合於身體上，作為裙子。
3. 組合黑色蝴蝶結，並以壓克力點出鈕釦狀。
4. 以壓克力顏料畫出布紋。
5. 搓出2個灰色胖水滴形，稍微壓扁作為鞋子基底，裝飾鞋面。
6. 組合手部調整動態。
7. 最後黏貼大蝴蝶結於頭頂即完成。

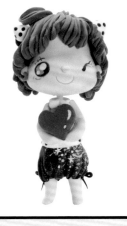

Faye
P.24

1. 搓出數個水滴形黏貼，並以工具壓出髮線。
2. 運用P.53自由塑形法製作褲子部分。
3. 以鐵尺切出白色長方形黏貼於身體，以剪刀剪去多餘部分。
4. 再搓出2個三角形黏貼於頭頂，作為裝飾小耳朵。
5. 以壓克力顏料畫出布紋。
6. 最後裝飾上大愛心即完成。

Molly
P.26

1. 搓出數個水滴形黏貼，並以工具壓出髮線。
2. 以鐵尺切出黃綠色長方形，組合於身體上作為裙子。
3. 以鐵尺切出長方形，黏貼於身體上，以剪刀剪去多餘的部分。
4. 以鐵尺切出2條細長形，裝飾於衣服上，並裝飾上蝴蝶結。
5. 搓出2個白色胖水滴形，稍微壓扁作為鞋子基底，裝飾鞋面。
6. 組合手部調整動態。
7. 最後黏貼帽子即完成。

Alx
P.26

1. 搓出數個水滴形,黏貼於頭部,以工具挑出不規則狀。
2. 以鐵尺切出長方形,組合於身體,並以剪刀剪去多餘部分。
3. 運用P.52包覆黏土方式製作褲子。
4. 搓出2個胖水滴形,稍微壓扁。
5. 搓出數條細線,裝飾鞋面。
6. 組合手的部分。
7. 再搓出長方形微壓,作為書包基底。
8. 搓出細長線與書包組合。
9. 將步驟8與身體組合。
10. 最後以蠟筆點綴色彩即完成。

Kaden
P.27

1. 搓出數個水滴形黏貼,並以工具壓出髮線。
2. 腳的部分運用P.52包覆黏土方式製作。
3. 搓出2個黑色水滴形,組合作為鞋子,並裝飾鞋面。
4. 將步驟3與腳的部分組合。
5. 以鐵尺切出藍色長方形,組合於身體上。
6. 以剪刀剪去多餘部分。
7. 再搓出短長方形包裹上手臂。
8. 組合手部。
9. 最後以壓克力顏料畫出布紋即完成。

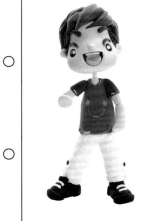

Jassie
P.27

1. 搓出數個水滴形黏貼,並以工具挑出不規則狀。
2. 運用P.52塊狀包法製作褲子,並組合於身體上。
3. 以鐵尺切出紅色長方形,作出皺褶感,組合為上衣裙襬。
4. 再以鐵尺切出紅色短長方形,組合於身體上。
5. 搓出2個紅色長條形,以工具壓出摺線,作為鞋子基底。
6. 組合手部調整動態。
7. 最後黏貼紅色格子蝴蝶結即完成。

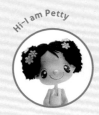
How to make
娃娃製作說明

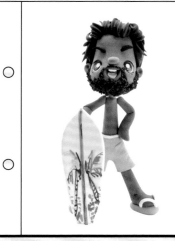

Max
P.28

1. 搓出數個水滴形黏貼，並以工具壓出髮線。
2. 褲子的部分運用P.52包覆黏土方式製作。
3. 搓出2個天空藍色水滴形，組合作為鞋底，並裝飾白色鞋面。
4. 將腳的部分與鞋子與身體組合。
5. 組合手部。
6. 搓出長水滴微尖形並壓扁，待乾作為衝浪板。
7. 最後以壓克力顏料畫出圖樣即完成。

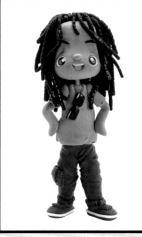

Victor
P.29

1. 搓出數條細長條，以工具壓出不規則線條，組合於頭部並調整動態。
2. 以鐵尺切出長方形，組合於身體，並以剪刀剪去多餘部分。
3. 以P.52包覆黏土方式包裹腳的部分，並與身體組合。
4. 搓出2個紅色胖水滴形，稍微壓扁作為鞋子。
5. 分別切出正方形及長方形組合於鞋面。
6. 組合手部。
7. 裝飾太陽眼鏡。
8. 最後以蠟筆點綴色彩即完成。

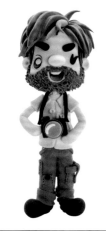

Marc
P.30

1. 搓出1個大的、2個中的胖水滴形，黏貼於頭部，以工具壓出髮線。
2. 搓出2個小水滴形，貼於臉頰兩側，畫出髮線。
3. 搓出數個小水滴形，作為瀏海部分。
4. 以鐵尺切出長方形，組合於身體，並以剪刀剪去多餘部分。
5. 以P.52包覆黏土方式包裹腳的部分，並與身體組合。
6. 將口袋及鈕釦作為裝飾組合。
7. 搓出2個咖啡色胖水滴形，稍微壓扁作為鞋子。
8. 以鐵尺切出黑色小長方形，另外搓出圓形，壓扁，組合作為相機。
9. 搓出一條黑色細線條，將步驟8組合於身體。
10. 最後將牙籤組合於手部，並以蠟筆點綴色彩。

Elise
P.30

1. 搓出數個水滴形黏貼,並以工具壓出髮線並調整動態。
2. 先將腳的部分與身體組合。
3. 搓出兩頭尖形,壓扁黏貼組合作為泳褲,組合白色蝴蝶結。
4. 另外搓出2個三角形,組合作為比基尼。
5. 搓出2個淺黃色胖水滴形,作為鞋子基底,並組合上白色鞋帶。
6. 組合手部調整動態。
7. 最後以壓克力顏料點出小點點即完成。

Evan
P.32

1. 搓出數個水滴形,黏貼於頭部,以工具挑出不規則狀。
2. 以鐵尺切出長方形,組合於身體,並以剪刀剪去多餘部分。
3. 運用P.52塊狀方式製作褲子。
4. 搓出2個胖水滴形,稍微壓扁。
5. 切出1/2圓,裝飾於鞋面。
6. 以壓克力顏料畫出布紋。
7. 組合手的部分。
8. 最後以蠟筆點綴色彩即完成。

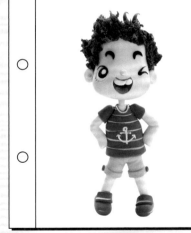

Toby
P.32

1. 搓出1個大的、2個中胖水滴形,黏貼於頭部,以工具壓出髮線。
2. 搓出2個小水滴形,貼於臉頰兩側畫出髮線。
3. 搓出數個小水滴形,作為瀏海部分。
4. 以鐵尺切出長方形,組合於身體,並以剪刀剪去多餘部分。
5. 以P.52塊狀方式包裹腳的部分,並與身體組合。
6. 搓出2個藍色胖水滴形,微壓作為鞋子。
7. 以鐵尺切出1/2圓形,壓扁,組合於鞋面。
8. 組合小船。
9. 組合手部,並以蠟筆點綴色彩。

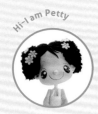

How to make
娃娃製作說明

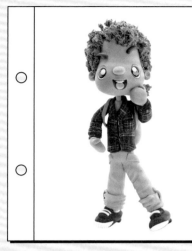

Fabien
P.33

1. 搓出數個水滴形，壓扁黏貼，以工具挑出不規則狀。
2. 腳的部分運用P.52包覆黏土方式製作。
3. 搓出2個胖水滴形，壓扁並裝飾上白色線條作為鞋子。
4. 將鞋子與身體組合，並搓出長條形，包裹連接處作為修飾。
5. 以鐵尺切出紅色長方形，組合於身體上。
6. 以剪刀剪去多餘之處。
7. 另外再搓出長條狀，在胖端處壓凹，組合手部。
8. 將步驟7與身體組合。
9. 以壓克力顏料畫出布紋線條。
10. 裝飾小背包即完成。

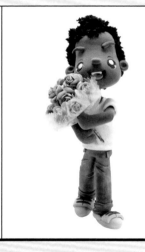

Austin
P.34

1. 搓出數個水滴形，黏貼並以工具挑出不規則狀。
2. 腳的部分運用P.52包覆黏土方式製作。
3. 搓出2個藍色水滴形組合作為鞋子，並裝飾鞋面。
4. 將步驟3與腳的部分組合。
5. 以鐵尺切出白色長方形，組合於身體上。
6. 以剪刀剪去多餘部分。
7. 再搓出短長方形，包裹上手臂。
8. 組合手部。
9. 最後裝飾上小玫瑰即完成。

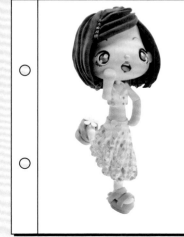

Libby
P.34

1. 搓出數個水滴形黏貼，並以工具壓出髮線。
2. 將腳的部分與身體組合。
3. 運用P.53自由塑形法製作裙子。
4. 再以鐵尺切出白色短長方形，作為上衣。
5. 以壓克力顏料畫出布紋。
6. 搓出2個綠色胖水滴形，壓扁作為鞋子基底，並裝飾鞋面。
7. 組合手部調整動態。
8. 最後黏貼水鑽即完成。

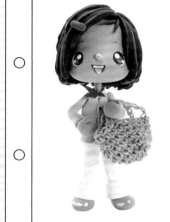

Emma
P.36

1. 搓出數個水滴形，黏貼並以工具壓出髮線。
2. 以鐵尺切出藍色長方形，組合於身體上作為上衣。
3. 以紅色搓出2個胖水滴形及小圓球作出小領巾黏貼。
4. 搓出2個長水滴形，並於胖端處壓凹，組合手的部分。
5. 褲子部分以p.52包覆黏土方式製作。
6. 搓出2個黃色胖水滴形，稍微壓扁，作為鞋子基底，裝飾鞋面。
7. 組合手部調整動態。
8. 最後以白色壓克力顏料畫出細條紋作為布紋即完成。

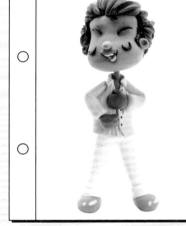

Leonard
P.36

1. 搓出數個水滴形，壓扁黏貼，以工具壓出髮線。
2. 腳的部分運用P.52包覆黏土方式製作。
3. 搓出2個黃色水滴形，組合作為鞋子。
4. 以鐵尺切出藍色長方形，組合於身體上。
5. 以剪刀剪去多餘部分。
6. 另外再搓出長條形，在胖端處壓凹，組合手部。
7. 以壓克力顏料畫出布紋線條。
8. 最後以壓克力點出鈕釦形狀即完成。

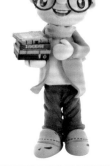

Kaan
P.37

1. 搓出數個水滴形，黏貼並以工具挑出不規則狀。
2. 腳的部分運用P.52包覆黏土方式製作。
3. 搓出2個淺墨綠色水滴形，組合作為鞋子，並裝飾鞋面。
4. 將步驟3與腳的部分組合。
5. 以鐵尺切出白色長方形，組合於身體上。
6. 再以鐵尺切出灰色長方形，作為外套狀。
7. 再搓出長條形，於胖端處壓凹。
8. 組合手部。
9. 另外搓出土黃色長條形，作為圍巾。
10. 最後裝飾眼鏡及小書本。

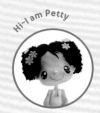

How to make
娃娃製作說明

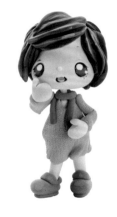

Eva
P.38

1. 搓出數個水滴形,黏貼並以工具壓出髮線。
2. 運用P.52塊狀包法製作褲子,並組合於身體上。
3. 以鐵尺切出淺藍色長方形,黏貼於身體上,以剪刀剪去多餘的部分。
4. 以鐵尺切出數條細長形,裝飾於衣服上,並黏貼口袋。
5. 搓出2個淺藍色胖水滴形,稍微壓扁,作為鞋子基底。
6. 組合手部調整動態。
7. 最後黏貼藍色點點蝴蝶結。

Pauline
P.40

1. 搓出數個水滴形,黏貼並以工具壓出髮線。
2. 以鐵尺切出黃色長方形,運用海綿壓出紋路。
3. 將步驟2組合於身體上,並以剪刀剪去多餘的部分。
4. 再搓出2個長水滴形,於胖端處壓凹,黏貼手。
5. 將步驟4與身體組合。
6. 搓出2個綠色胖水滴形,稍微壓扁,作為鞋子基底,並裝飾鞋面。
7. 搓出細長條形作為圍巾部分。
8. 最後以蠟筆點綴色彩即完成。

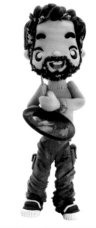

Borja
P.42

1. 搓出1個大的、2個中的胖水滴形,黏貼於頭部,以工具壓出髮線。
2. 再搓出2個小水滴形,貼於臉頰兩側,畫出髮線。
3. 以鐵尺切出長方形,組合於身體,並以剪刀剪去多餘部分。
4. 再搓出2個長水滴形,於胖端處壓凹與手組合。
5. 以P.52包覆黏土方式包裹腳的部分,並與身體組合。
6. 搓出2個紅色胖水滴形,微壓。
7. 搓出線條,裝飾鞋面。
8. 另外搓出咖啡色水滴形,稍微壓扁,作為調色板。
9. 將步驟8組合於手部,並畫出少許色彩。
10. 最後將牙籤組合於手部,並以蠟筆點綴色彩。

趣·手藝 **92**

Petty's手作旅人誌：超可愛網美風黏土娃娃

作　　　者／蔡青芬
攝　　　影／數位美學・賴光煜
發　行　人／詹慶和
總　編　輯／蔡麗玲
執　行　編　輯／黃璟安
編　　　輯／蔡毓玲・劉蕙寧・陳姿伶・李宛真・陳昕儀
執　行　美　編／周盈汝
美　術　編　輯／陳麗娜・韓欣恬
出　版　者／Elegant-Boutique新手作
發　行　者／悅智文化事業有限公司　　郵政劃撥帳號／19452608
戶　　　名／悅智文化事業有限公司
地　　　址／220新北市板橋區板新路206號3樓
網　　　址／www.elegantbooks.com.tw
電　子　郵　件／elegant.books@msa.hinet.net
電　　　話／(02)8952-4078
傳　　　真／(02)8952-4084

・・

2018年12月初版一刷　定價350元

・・

經銷／易可數位行銷股份有限公司
地址／新北市新店區寶橋路235巷6弄3號5樓
電話／(02)8911-0825
傳真／(02)8911-0801

・・

國家圖書館出版品預行編目(CIP)資料

Petty's手作旅人誌：超可愛網美風黏土娃娃 / 蔡青芬著. -- 初版. -- 新北市：新手作出版：悅智文化發行, 2018.12
　面；　公分. -- (趣手藝；92)
ISBN 978-986-97138-1-8(平裝)

1.泥工遊玩 2.黏土

999.6　　　　　　　　　　　　　107020274

So cute!

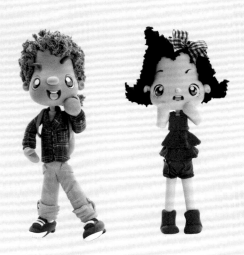

Follow me